DEBUT D'UNE SERIE DE DOCUMENTS
EN COULEUR

CATALOGUE
DE
DESSINS, LIVRES
ET ESTAMPES

Parmi lesquels on remarque un grand nombre de pièces

sur

L'Archéologie, l'histoire des Mœurs, des Costumes, etc.,
des villes de France,

Provenant pour la plupart de la succession d'un Artiste

DONT LA VENTE AUX ENCHÈRES PUBLIQUES AURA LIEU

RUE DES BONS-ENFANTS, N° 28,

SALLE N 3,

Les Vendredi 21 et Samedi 22 Décembre 1855,

à 7 heures du soir.

Par le ministère de M° **DELBERGUE-CORMONT**, Commissaire-Priseur, rue de Provence, 8,

Assisté de M. Charles **LEBLANC**, Expert, rue du Faubourg-Saint-Jacques, 75 bis.

PARIS

MAULDE ET RENOU

IMPRIMEURS DE LA COMPAGNIE DES COMMISSAIRES-PRISEURS,

rue de Rivoli, 144.

1855

M. Braudicourt

FIN D'UNE SERIE DE DOCUMENTS
EN COULEUR

CATALOGUE

DE

DESSINS, LIVRES

ET ESTAMPES

Parmi lesquels on remarque un grand nombre de pièces

SUR

L'Archéologie, l'histoire des Mœurs, des Costumes, etc.,
des villes de France,

Provenant pour la plupart de la succession d'un Artiste

DONT LA VENTE AUX ENCHÈRES PUBLIQUES AURA LIEU

RUE DES BONS-ENFANTS, N° 28,

SALLE N 3.

Les Vendredi 21 et Samedi 22 Décembre 1855,

à 7 heures du soir.

Par le ministère de M° **DELBERGUE-CORMONT**, Commissaire-Priseur, rue de Provence, 8,

Assisté de M. CHARLES **LEBLANC**, Expert, rue du Faubourg-Saint-Jacques, 75 bis.

PARIS

MAULDE ET RENOU

IMPRIMEURS DE LA COMPAGNIE DES COMMISSAIRES-PRISEURS
rue de Rivoli, 144.

1855

AVERTISSEMENT.

Les pièces dont se compose cette notice, se recommandent par un intérêt particulier. Elles sont le résultat de toute une existence de travail et de consciencieuses recherches faites à Paris et dans les provinces. Nous invitons tous les amateurs et particulièrement les archéologues à les examiner avec une grande attention.

ORDRE DES VACATIONS.

1^{re} Vacation. — N^{os} 1 à 94 bis.
2^e Vacation. — N^{os} 95 à 241.

Nota. Il sera vendu au commencement de la première vacation, un grand nombre de bons lots d'estampes et dessins.

CONDITIONS DE LA VENTE.

Elle sera faite au comptant.

Les acquéreurs paieront en sus des adjudications 5 p. 100, applicables aux frais de vente.

M. Ch. Leblanc se chargera de remplir les commissions qu'on voudra bien lui confier.

DÉSIGNATION

DESSINS & ESTAMPES.

1 — **Anonyme.** Costume de Pluton, exécuté pour un ballet. In-fol. à la plume et à l'aquarelle.

Ancien et curieux dessin.

2 — **Durer** (attribué à ALBERT). Deux petits mascarons représentant l'un une tête, l'autre deux coqs entrelacés. Croquis à la plume.

3 — **Fragonard** (Honoré). Etude de plantes. Gr. in-fol. en larg., à la sanguine.

4 — **Gavarni.** Croquis. 2 feuilles au crayon noir, rehaussé de blanc, sur papier bleu

5 — **Hubert.** Etude de bardanes, sur un fonds de paysage. In-fol. en larg., à l'aquarelle, signé et daté 1836.

6 — **Jollimont** (T. de). Deux lettres majuscules ornées, tirées d'un graduel manuscrit. In-fol. du xiv° siècle, contenant l'office de saint

Pierre, gr. in-fol. en haut., en or et en couleurs.

<small>Spécimen d'une richesse admirable, reproduit avec un rare talent.</small>

7 — Titre d'album, composé et exécuté dans le style des manuscrits : médaillon rond représentant le portrait de Raphaël et entouré d'arabesques en or et en couleur. In-fol. en larg., signé et daté, 1847.

8 — Un chapitre de l'ordre de la Toison-d'Or, présidé par le duc Philippe-le-Bon. Copie d'une ancienne miniature qui se conserve dans le cabinet de M. Adrien Baudot, à Dijon. In-fol. en haut.

<small>Sujet très important.</small>

9 — Une Matinée dansante chez Ninon de Lenclos. Copie d'un tableau à l'huile attribué à Abraham Bosse. In-fol. en larg., à l'aquarelle.

<small>Composition charmante, très bien reproduite.</small>

10 — Le Vieillard et la Mort. Copie d'un tableau attribué à Franck. In-fol. en haut., à l'aquarelle.

<small>Charmante reproduction d'un sujet bien intéressant sous le rapport de la composition comme de la couleur.</small>

11 — Combat et marche militaire au xve siècle. Copies, fac-simile de deux miniatures d'un manuscrit de la bibliothèque de Rouen. 2 p. in-8, avec entourages en or et en couleur.

12 — Scène d'intérieur sous Louis XV, copiée d'après un dessin de Gravelot. A la plume et lavé de bistre.

<small>Charmante composition.</small>

13 — Vue prise à Saint-Seine. In-fol. en larg., à l'aquarelle, signé et daté, 1848.

14 — Eglise de Toulon (Allier). In-fol. en haut., à la sépia, signé et daté, 1842.

15 — Vue de la ville et de l'abbaye de Souvigny (Allier). In-fol. en larg., à la sépia, signé et daté 1842.

16 — Eglise Saint-Nicolas, à Caen. In-fol. en haut., à la sépia.

17 — Jeu basque. In-fol. en larg., à l'aquarelle.

18 — Deux feuilles de papillons. 2 p. in-fol., à la brosse et à l'aquarelle.

19 — Copie en grandeur naturelle d'un vitrail peint, conservé à Rouen, dans le Musée d'antiquités. In-fol. en larg., à l'aquarelle.

20 — Motifs et ornements de sculpture et d'architecture. 5 p. à l'aquarelle, la plupart d'après nature.

21 — Matériaux ayant servi à l'exécution des vitraux de l'église Notre-Dame, de Dijon. 33 calques et dessins lavés à l'aquarelle.

22 — Copie du Habellum de l'abbaye de Tournus, dessinée d'après nature. In-fol. à la mine de plomb.

23 — Paysages et Etudes. 6 p. in-fol., à la mine de plomb.

24 — Crosses, Bannières et Ornements tirés des manuscrits, 6 p. in-fol., à l'aquarelle.

25 — Sujets et Ornements d'après des émaux, sculptures, étoffes, etc. 6 p. à l'aquarelle.

26 — Marguerite de Navarre et Catherine d'Ar-

ragon aux pieds de leurs patronnes. — La Présentation au Temple. — Saint Jean l'évangéliste. — 4 Copies de miniatures, d'après le manuscrit de Marguerite de Navarre. In-8 et in-4, rehaussés d'or.

27 — Copies de miniatures. — Saint Christophe. 3 Scènes de la vie privée. — Vue d'une ville. — 5 p. in-8, rehaussées d'or.

<small>Charmantes reproductions de miniatures des plus curieuses sous le rapport des costumes.</small>

28 — Trois Miniatures. — Un Cardinal malade. — Jésus-Christ au Jardin des Oliviers. — Saint Michel. — 3 p. in-fol. et in-4, rehaussées d'or.

29 — Quatre Miniatures, copiées d'après les manuscrits : l'une représente la papesse Jeanne, une autre un supplice de femme extrêmement curieux et que nous ne pouvons décrire, etc. 4 p. in-8, rehaussées d'or, avec une explication manuscrite.

30 — Deux dessins curieux, d'après nature, représentant : l'un un Christ crucifié, tout habillé, l'autre un Lutrin. 2 p. à la mine de plomb.

31 — Copies de miniatures : saint Jean. — l'Accouchée. — 2 p. rehaussées d'or.

32 — Figures et Ornements tirés de manuscrits des bibliothèques de Paris et de Rouen. 4 p. in-fol. en miniatures, rehaussées d'or.

33 — Ornements, Têtes de pages et Miniatures copiés d'après un manuscrit de Pétrarque, de la bibliothèque impériale. 3 p. in-fol. en larg., coloriées et rehaussées d'or.

34 — Compositions faites pour un livre d'heures offert au duc de Bordeaux. — Figures tirées de la Bible de Sauvigny. — Copie d'une Procession. — Dix pièces avec des calques et des des explications manuscrites.

35 — Matériaux ayant servi à l'exécution du livre d'heures offert au duc d'Orléans en 1838. Lettres, ornements, entourages en or et en couleur. 47 p.

36 — Ornements et arabesques tirés de divers manuscrits. 20 calques, croquis ou dessins.

37 — Croquis et ornements tirés de différents manuscrits. 18 p.

38 — Fragments originaux tirés d'anciens manuscrits. 15 p.

39 — Etudes, Calques, Croquis tirés des manuscrits. 4 p.

40 — Etudes et Fragments de miniatures tirés de manuscrits. 42 p.

41 — Etudes de miniatures, d'ornements et de calligraphie, tirées des bibliothèques publiques de Paris et de Rouen. 70 p. dans un portefeuille, pet. in-fol.

42 — Ornements et Calques tirés de manuscrits. 78 p.

43 — Calques et Dessins au trait, copiés dans les bibliothèques de Rouen, Reims, Paris, etc. 78 p.

44 — Calques et Matériaux curieux sur les mœurs et costumes.

45 — Dessins curieux tirés, la plupart, des ma-

nuscrits. 28 p. à la mine de plomb ou à l'aquarelle.

46 — Croquis, Calques, etc. Environ 45 p.

47 — Croquis, Calques et Matériaux divers. Environ 80 p.

48 — Matériaux réunis pour former, sur l'histoire des mœurs, des costumes et de la vie privée, un ouvrage intitulé l'*Iconographie curieuse*, auquel M. de Jolimont travaillait depuis plusieurs années. 66 p. dans un portefeuille, pet. in-fol.

<small>Ouvrage auquel il y aurait fort peu de chose à faire pour le mettre en état d'être imprimé. Le Prospectus même est tout prêt et fait partie des notes et pièces explicatives.</small>

49 — Croquis pris à Dijon, dans le département de Saône-et-Loire, à Nuits, etc. 62 p.

50 — Calques et Croquis pris dans le Calvados, à Falaise, Bayeux, etc.

51 — Dessins faits à Dijon, Moulins, Bourges, Paris, etc.

52 — Croquis pris à Rouen, Dieppe, etc.

53 — Croquis, Etudes et Souvenirs de voyage. 71 p. à la mine de plomb, à l'aquarelle, etc., dans un portefeuille.

54 — Etudes de tous genres, à la mine de plomb, à la sépia, à l'aquarelle et à la gouache, destinées à l'enseignement. 52 p. dans un portefeuille pet. in-fol.

55 — Animaux parlants, dessinés et gravés sur pierre pour un ouvrage de Castelli. 83 p.

56 — Calques pris sur les dessins de la collection Gaignières, du cabinet des estampes. 40 p.

57 — Un grand nombre de Calques et Dessins de M. de Jolimont seront vendus sous ce numéro.

58 — **Justin-Ouvrié.** Vue prise à Vendôme (Loir-et-Cher). In-fol., à l'aquarelle, signé t daté 1839.

59 — **Kauffmann** (Angelica). Une Femme couchée, au bistre, rehaussé de blanc, sur papier bleu.

60 — **Oudry** (J.-B.). Etudes de têtes de chiens. 5 p. à la pierre noire ou à la sanguine.

61 — **Pequenot** et **Teck.** Croquis de mœurs. 4 p. in-fol., à l'aquarelle et au pastel.

62 — **Villeret.** Vue de la tour Saint-Jacques-la-Boucherie. In-fol. en haut., à l'aquarelle.
Joli et curieux dessin.

63 — Dessins anciens, Paysages, etc., par divers maîtres. 18 p.

64 — Un lot d'autographes.
Généraux : Moreau, Dessalle, Masséna, Molitor.
Littérateurs : G. de Pixéricourt, madame de Genlis, Alexandre Dumas.
Artistes : Isabey, Turpin de Crissé, Lafont (acteur).

65 — Animaux, dessinés ou lithographiés par divers maîtres. 30 p.

66 — Animaux, Oiseaux, Marines, etc. 66 p.

67 — Architecture et Ornements divers. 59 p.

68 — Architecture, Topographie, etc. 62 p.

69 — Architecture, Tombeaux, etc. 24 p. grav. ou lith.

70 — Calligraphie ornée, réunion de matériaux dessinés ou lithographiés. Environ 70 p.

71 — Chasses, Chaires, Vases, etc. 21 p. grav. ou dess.

72 — Coiffures françaises, depuis le xv^e siècle jusqu'à nos jours. 17 p.

73 — Costumes français du xiv^e siècle jusqu'à Louis XIV. 34 p.

74 — Costumes français, depuis Louis XIV jusqu'à nos jours. 46 p., dont plusieurs de la suite de Bonnart, coloriées et rehaussées d'or.

75 — Costumes de théâtre sous Louis XV : Hercule, Zéphyre, Médée, Thétis. 4 p. in-fol., grav. par J.-B. Martin et Guillard, coloriées et rehaussées d'or.

76 — Crosses, Poires à poudre, Clefs, Fers à repasser, Porte-Clefs, etc. 21 dessins à la mine de plomb et à l'aquarelle
Curieux.

77 — Danse macabre. 5 p. grav. et lith.

78 — Danse macabre. 24 p. grav. ou dess.

79 — Etudes de têtes et de mains, dessinées, gravées ou lithographiées. 42 p.

80 — **Henriet.** Plantes, dessinées par Mouillefarine, Wexelberg et autres.

81 — Fleurs et Plantes en couleur, en noir, etc... 80 p.

82 — Frontispices et Initiales ornées, tirés de livres imprimés. 1 gr. nomb. de pièces sur 19 feuilles in-4.

83 — Frontispices et Vignettes de livres anciens. 24 p.

84 — Meubles, Vases, Ustensiles divers. 30 p. grav. ou lith.

85 — Ornements, Voitures, Vignettes, etc. 100 p.

86 — Ornements de la renaissance et autres, gravés ou lithographiés. 72 p.

87 — Ornements et Lettres majuscules tirées pour la plupart de livres imprimés du xvie siècle. 70 feuilles.

88 — Ornements par P. Bourdon, Le Pautre, Marot, Joly et autres. 41 p.

89 — Ornements divers, dessinés et lithographiés. 33 p.

90 — Ornements anciens, Paysages, etc. 42 p.

91 — Portes, Colonnes, Fontaines, Gargouilles, Frises, etc... 42 dessins et croquis.

92 — Sujets divers, lithographiés par Sagot, T. de Jolimont et autres. 60 p.

93 — Vases et Ustensiles, Crosses, etc. 17 croquis et dessins à la mine de plomb et à l'aquarelle.

94 — Vues de Besançon. 20 p. lith.

94 bis. — Sous ce numéro seront vendus 30 albums contenant environ 5,000 gravures eaux-fortes et autres par et d'après Callot, Rembrandt, Ostade, Norblin; et environ 100 dessins.

Ce lot sera divisé.

LIVRES.

95 — Paraphrase des Psaumes de David, en vers françois, par le R. P. Charles Le Breton... Paris, F. Muguet, 1660, pet. in-8, d.-rel.
 Petit livre rare, avec cinq planches gravées par Gérard Audran, alors qu'il était bien petit garçon, comme l'a dit Mariette.

96 — Traduction en vers françois des Hymnes de Santeuil, par Saurin. Paris, Claude Mazel, 1691, in-12, mar. r., anc. rel.

97 — Les Sentiments du chrétien dans la captivité... par François Doujat. Paris, Clément Gassé, 1670, in-12, v. j.
 Avec des figures et un portrait de Bautra, gravés par Picart. — Rare.

98 — Discours de la connoissance des bestes, par le P. Ignace-Gaston Pardies... Paris, S.-M. Cramoisy, 1672, in-12, mar. r. à comp., anc. rel.

99 — Dictionnaire encyclopédique des sciences mathématiques et physiques. Paris, 1792, in-4, v. m.

100 — Précis historique et analytique des arts du dessin, par C.-J. B. Paris, 1836, in-8, d.-rel.

101 — Precetti elementari sulla Pittura de Paesi (da marianna Dionigi). Roma, 1816, pet. in-8, d.-rel., mar. viol.

102 — Essai sur le paysage, par N.-G.-H. Lebrun. Paris, 1822, in-8, br.

103 — La Perspective aérienne, ou Nouveau Traité de clair-obscur, par de Saint-Morien. Paris, Didot, 1788, in-8, fig., d.-rel.

104 — Mémoire sur les expériences lithographiques faites à l'Ecole royale des ponts et chaussées de France, ou Manuel théorique et pratique du dessinateur et de l'imprimeur lithographe, publié par Raucourt. Toulon, 1819.

105 — Essai philosophique sur la dignité des arts, par P. Chaussard. Paris, 1798, in-8, br.

106 — Considérations morales sur la distinction des ouvrages de l'art, par Quatremére de Quincy. Paris, 1815, in-8, br.

107 — Essai sur les moyens d'encourager la peinture, la sculpture, par J.-B.-P. Lebrun. Paris, 1795, in-8, br.

108 — Les Arts au moyen-âge, par Alexandre Du Sommerard. Paris, 1838-1843, 4 vol. in-8, br. et rel.
<small>Avec grand nombre de notes manuscrites.</small>

109 — Le Moyen-Age et la Renaissance, par Séré, plusieurs livraisons. Environ 40 plaches.

110 — Essai d'une Histoire des révolutions arrivées dans les sciences et les beaux-arts, par P.-G. de Roujoux. Paris, 1811, 3 vol. in-8, d.-rel.
<small>Bel exemplaire.</small>

111 — Essai sur l'état des arts en Allemagne, depuis la fin du XIIIe siècle jusqu'à nos jours, par Sébastien Albin. In-8, br.

112 — L'Etat des arts en Angleterre, par Rouquet. Paris, 1755. — Dialogues sur les arts entre un artiste américain et un amateur françois, par Estève. Amsterdam (Paris), 1756, 2 part., 1 vol. in-12, v. mar.

113 — Sur la situation des beaux-arts en France, par T.-C. Bruun Neergaard. Paris, 1801, in-8, br.

114 — Vite de Pittori antichi scritte, da Carlo Dati (publicate da Giuseppe Pelli). Milano, 1806, in-8, portr., cart. à la Bradel.

115 — Levens - Beschryvingen der nederlandsche Konst - Schilderessen... door campo Wegerman... La Haye, 1729, 3 vol. in-4, fig. et port., d.-rel. v.
 Bel exemplaire.

116 — Vita di Benvenuto Cellini scritta da lui medesimo trotta dall' autografo per cura del Dott. Francesio Tassi, Firenze, 1831, in-12, br.

117 — Mémoires sur la vie et le siècle de Salvator Rosa, par lady Morgan, traduit en français. Paris, 1824, 2 vol. in-12, d.-rel.

118 — Collection de Lettres de Nicolas Poussin. Paris, Didot, 1824, in-8, v. j.
 Ouvrage devenu rare

119 — Eloge historique de Callot, par le père F. Husson. Bruxelles, 1766, in-8, v. mar.
 Bel exemplaire.

120 — De la Tour, peintre, par Charles Desmaze. Saint-Quentin, 1853. in-8, br.

121 — Essai sur J.-L. David, par P.-A. Coupin. Paris, 1827, in-8, br.

122 — Des Critiques faites sur les salons depuis 1690 et du Salon de 1810 de M. Guizot, par Anatole de Montaiglon. Paris, 1852, in-8, br.

123 — Lettre sur l'exposition des ouvrages de peinture, sculpture, etc., de l'année 1747, par l'abbé Leblanc. Paris, 1747, in-12 br. *non rogné.*

124 — Essai sur la peinture, la sculpture et l'architecture, par de Bachaumont. Paris, 1751. — Sculptura carmen, autore Ludovico Doissin. Parisiis, 1753, 2 port., 1 vol. in-12, v. m.

125 — De la manière de graver à l'eau-forte et au burin, par Abraham Bosse. Paris, C.-A. Jombert, 1745, in-8, fig., v. m.

126 — Catalogue critique des meilleures gravures d'après les maîtres les plus célèbres, par Jean-Rudolphe Fuenlin. Hildesheim, 1805, pet. in-8 cart.

127 — Catalogue raisonné de toutes les estampes qui forment l'œuvre de Lucas de Leyde, par Adam Bartsch. Vienne, 1798, pet. in-8 cart. à la Bradel.

128 — Notice des estampes exposées à la Bibliothèque du Roi, par Duchesne aîné. Paris, 1819, in-8 br.

129 — Voyage d'un Iconophile. Revue des principaux cabinets d'estampes, par Duchesne aîné. Paris, 1834, in-8, d. rel. v.

130 — Opuscules divers, la plupart relatifs aux

beaux-arts, par Duchesne aîné. 12 port., 1 vol. in-8, d. rel.

131 — Catalogue raisonné de Quentin de Lorangère, par E.-F. Gersaint. Paris, 1744, in-12, fig., v. m. *avec les prix*.

132 — Catalogue raisonné de Bonnier de la Mosson. Paris, 1744, in-12, fig., v. gr. *avec les prix*.

133 — Catalogue raisonné des tableaux, dessins, estampes et autres effets de M. Augran, vicomte de Fonpertuis. Paris, 1747. in-12, fig., d. rel. *avec les prix*. — Avec la signature de **Malesherbes**.

134 — Catalogue raisonné des tableaux, sculptures, dessins et estampes qui composent le cabinet du duc de Tollard. Paris, 1756, in-12, fig., v. m. — Deux feuillets manuscrits dans la préface.

135 — Catalogue d'estampes et de dessins qui composaient le cabinet de feu M. Pierre Wouters (16 nov. 1801). Bruxelles, 1797, in-8, d. rel. — Très bon catalogue.

136 — Recueil de catalogues d'objets d'art, publiés de 1825 à 1839. 9 part., 1 vol. in-8, d. rel.

137 — Catalogue des objets d'art qui composent la collection Debruge-Duménil. Paris, 1848, in-8 br.

138 — Catalogue de la collection Standish. Paris, 1822, in-12 br. — Livret devenu rare.

139 — Catalogue du musée de Nîmes. Nîmes, 1848, in-8 br.

140 — Description du musée des Antiques de Toulouse, par Alex. du Mège. Paris, 1835, in-8 br.

141 — Musée de Versailles, par Courtois. Paris, 1837, in-8 br.
142 — Recherches sur la vie et les ouvrages de quelques peintres provinciaux de l'ancienne France, par Th. de Pointel. Paris, 1847, in-8, fig., br.
143 — Notice sur la vie et les œuvres de François Girardon, par Corrard de Breban. Troyes, 1850, in-8 br. — Tirée à 250 exemplaires.
144 — Notice sur la peinture sur verre ancienne, par J.-Joseph Meunier. Paris, 4843, in-8 br.
145 — Discours d'ouverture du cours d'anatomie appliquée à la peinture et à la sculpture, par L.-F. Trolliet. Lyon, 1811, in-8 br.
146 — Histoire des meubles et armures, publiée par Hauser. 186 pl. in-fol.
147 — Matériaux préparés par T. de Jolimont pour un texte de l'Histoire des meubles et armures, publiée par Hauser. Deux cartons remplis de notes.
148 — Romanorum imperatorum effigies Elogys, per Thomam Treterum illustratæ. Opera et studio Io. Baptistæ de Cauallerys æneis tabulis incisæ. Romæ, 1583, in-8, fig. (157), v. j. — Belles épreuves.
149 — Descrittione di diversi ponti esistenti sopra li fiveni nera, et Tevere, del car. D. Agostino Martinelli. In Romæ, 1676, in-4, fig., vél. dent.
150 — P. Ovidii Nasonis Metamorphosis. In-12 carré, demi-rel. mar. v. — Recueil de 53 planches

gravées d'après Stefano della Bella, et belles d'épreuve.

151 — Petit Traité de prosodie normande, par de la Quérière. Rouen, 1826, in-8 br.

152 — Mémoire sur la calligraphie des manuscrits du moyen-âge, par T.-Hyacinthe Langlois. Rouen, 1821, in-8 br.

153 — Quelques Réflexions sur la langue française, par E. de la Quérière. Rouen, 1826, in-8 br.

154 — Blasons, poésies anciennes recueillis et mis en ordre par D. M. M. (Éon). Paris, 1807, in-8, dem.-rel.

155 — La critique des Dames et des Messieurs à leur toilette. Paris, s. d. (vers 1775), in-8 br. — Rare.

156 — Protestations et Arrêté des Dames, contre l'Edit de 1770, le lit de justice du 13 avril 1771, et tout ce qui a précédé et suivi. Paris, s. d., in-8 br. — Rare.

156 bis. — Bagatelle hazardée ou Bigarrure singulière et amusement d'un moment pour les curieux de la cour et de la ville. Rome (Paris), s. d (vers 1775), in-8 br. — Réunion de pièces et chansons en vers effectivement très hazardées, comme le dit leur titre.

157 — Requête adressée à monseigneur d'Orléans par les demoiselles de Launay, Lotierce, Labacante et autres, pour obtenir l'entrée du Palais-Royal, qui leur a été interdite. Paris, 1788, in-8 br. — Rare.

158 — Mon Portefeuille retrouvé, dédié à ma maî-

tresse. Bruxelles (Paris), 1785, in-8 br. — Recueil de pièces facétieuses, en vers.

159 — Mon Coup-d'Œil. Robustel, 1769, pet. in-8, mar. v. *Anc. rel. aux Armes de Bignon.* — Recueil de maximes qui renferme des observations piquantes ; il est suivi d'un *Essai sur l'Imagination.*

160 — I promessi sposi, do Alessandro Manzoni. Firenze 1830, 2 vol. in-12, demi-rel.

161 — Les Pimpanélos, par Lucien Mengaud. Toulouse 1841, in-12, dem.-rel. mar. bl. — Avec une dédicace manuscrite, en six vers, à monsu Pecharman.

162 — L'Antiquité dévoilée par ses usages, par Boulanger. Amsterdam, 1766, 3 vol. in-12, v. marb.

163 — Introduction à l'histoire par la connaissance des médailles, par Charles Patin. Paris, 1665, in-12, fig. vél.

164 — Description routière et géographique de l'empire français, par R. V..... (Vaisse de Villien). Paris, 1813-1817, 6 part., 3 vol. in-8, cartes, dem.-rel.

165 — Recherches sur le luxe des Romains dans leur ameublement, avec des notes, par Gab. Peignot. Dijon, 1837, in-8 br. — Tiré à cent cinquante exemplaires.

166 — Ordres monastiques, par l'abbé Musson. Berlin, 1751, 6 vol. in-12, v. j.

167 — Les antiqvitez et recherches des villes, chasteavx et places les plus remarquables de toute

la France, par André du Chesne. Paris. 1647, pet. in-8, dem.-rel.

168 — Discours sur la réduction de la ville de Lyon à l'obéissance de Henri IV, par A. du Verdier. Edition publiée par P.-M. Gonon. Lyon, 1843, in-8, port., br.

169 — Recueil de pièces rares sur l'histoire de la Révolution française, imprimées la plupart à Rouen et à Beauvais. Douze pièces in-8, br. — Opinion de M. Salle sur les événements du 21 juin 1791. — Détail du complot formé pour enlever le roi. — Rapport à l'assemblée nationale, par Muguet de Nanthou, etc., etc.

170 — Résumé de l'histoire du Languedoc, par Léon Vidal. Paris, 1825, in-16 br.

171 — Tablettes jurassiennes ou Histoire abrégée des ducs et comtes palatins de Bourgogne, par Pyot. Dôle, 1836, in-16, carte, br.

172 — Notice historique sur Robert le Diable, par A. Deville. Rouen, 1836, in-8 br. — Tiré à cinquante exemplaires.

173 — Petrarca in Arquà dissertazione storico-scientifica de Gio Battista Zabbora. Padoue, s. d., in-8, fig., br. *non rogné*. — Pièce rare contenant deux portraits et six planches topographiques.

174 — Découverte du portrait de P. Corneille, peint par Ch. Lebrun. Recherches à ce sujet, par Hellis. Rouen, 1848, in-8, fig., br.

175 — Monographie de la cathédrale d'Albi, par Hippolyte Crozes. Toulouse, 1850, in-12 br.

176 — L'Allier pittoresque, par T. de Jolimont. Moulins, 1852, in-8, fig., br.

177 — Description de la fontaine de Vaucluse, par J. Guérin. Avignon, 1813, in-16, fig., br.

178 — Histoire sommaire de la ville de Bayeux, par Beziers. Caen, 1773, in-12 br.

179 — Histoire de Béziers, par Henri Julia. Paris, 1845, in-8.

180 — Histoire du château de Blois, par L. de la Saussaye. Blois, 1850, in-12, fig., br.

181 — Histoire de Chantilly, par l'abbé Fauquemprez. Senlis, 1840, in-8 br.

182 — Fouilles du château Gaillard, dans l'arrondissement du Havre, par l'abbé Cochet. Rouen, 1843, in-8 br.

183 — Essai chronologique, historique et politique sur l'île de Corse, par Ferrand Dupuy. Paris, 1776, in-12, bas. m.

184 — Histoire de Dieppe, par L. Vitet. Paris, 1844, in-12, fig., dem.-rel.

184 — L'Etretat souterrain, par l'abbé Cochet. Rouen, 1842-1844, 2 part. in-8, fig., br.

186 — Esquisses historiques sur Fécamp, par César Marette. Rouen, 1839, in-18, fig., br.

187 — Fontainebleau, par E. Jamin. 1836, in-8 br.

188 — Essai sur l'histoire de la ville de Honfleur, par L. C. D. G. (L. Vatel). Honfleur, 1834, in-12 br.

189 — Promenade de Paris à l'ancien château royal du Jard, par A. M. de S. (A. Masson de Saint-Amand). Paris, 1824, in-12, fig., cart.

190 — Tableau de Marseille, par Chardon. Marseille, 1837, in-12, carte, br.

191 — Notice sur la paroisse Saint-Nicolas-des-Champs, par l'abbé Pascal. Paris, 1841, in-8, br.

192 — Description du château de Pau, par P. Saget. Pau, 1831, in-8, fig., br.

193 — Description d'un monument arabe du moyen âge existant en Normandie, par J. Spencer Smythe. Caen, 1822, in-8, fig., br.

194 — Recherches sur l'histoire religieuse, morale et littéraire de Rouen, par Théod. Hicquet. Rouen, 1826, in-8 br.

195 — Le prieuré de Bonne-Nouvelle, monographie rouennaise, par P. Baudry. Rouen, 1848, in-8 br.

196 — Clocher du beffroi de Rouen, par Ch. Richard. In-8 br.

197 — Recherches sur l'hôtel du Bourg-Theroulde, à Rouen, par Barabé. In-8, fig., br.

198 — L'Eglise collégiale du Saint-Sépulcre de Rouen, par P. B. (Baudry). Rouen, 1846, in-8, fig., br.

199 — Notice sur les vues de Rouen, dessinées et gravées par Jacques Bachely, par de la Quérière. Rouen, 1827, in-8 br.

200 — Essai sur l'abbaye de Fontenelle ou de Saint-Wandrille, par E.-Hyacinthe Langlois. Paris, 1827, in-8, fig., br.

201 — Dissertation sur les portraits de François I^{er} et de Henri VIII, existant à l'hôtel du Bourg-

Théroulde, par de la Quérière. Rouen, 1828, in-8 br.

202 — Notice sur diverses antiquités de la ville de Rouen, par E. de la Quérière. Rouen, 1825, in-8 br.

203 — Description de l'église paroissiale de Saint-Vincent, de Rouen, par E. de la Quérière. Rouen, 1844, in-8, fig., br.

204 — Notice sur la maison des Orfévres de Rouen, par E. de la Quérière. In-8 br.

205 — Notice sur l'incendie de la cathédrale de Rouen, le 15 septembre 1822, par E.-H. Langlois. Rouen, 1823, in-8, fig., br.

206 — Saint-Seine-l'Abbaye, croquis historique et archéologique, par Cl. Rossignol. In-4, pl. (28), br. — Ouvrage rare. Deux exemplaires, dont l'un couvert de notes curieuses et préparé pour être colorié.

207 Histoire de la ville de Thouars, par P.-V.-J. Berthe de Bourniseaux. Niort, 1824, in-8 br.

208 — De l'antiquité de l'église Nostre-Dame dite la Davrade, à Tolose, et avtres antiquitez de la ville, par Jean de Chabanel. Tolose, in-12, br. non rogné. — Rare.

209 — Histoire des institutions religieuses, politiques, judiciaires et littéraires de la ville de Toulouse, par le chevalier Alex. du Mège. Toulouse, 1844, 2 vol. in-8, fig., br.

210 — Description de la fête des Vignerons, célébrée, le 5 août 1819. Vevey, in-8, fig., dem.-rel.

211 — Essai sur l'histoire de l'industrie du Bocage

en général, et de la ville de Vire, sa capitale, en particulier, par Richard Seguin. Vire, 1810, in-16, v. m.

212 — Eléments d'archéologie nationale, par Louis Batissier. Paris, 1843. in-18, fig., br.

213 — Histoire de la fondation des hôpitaux du Saint-Esprit de Rome et de Dijon, représentée en vingt-deux sujets gravés d'après les miniatures d'un manuscrit de la bibliothèque de l'hôpital de la Charité de Dijon, accompagnée de texte, par Gabriel Peignot. Dijon, 1834, in-4, fig., br. — Ouvrage tiré à petit nombre. A cet exemplaire sont joints vingt-deux calques et trois miniatures copiées sur les originaux, par T. de Jolimont, qui se proposait de faire une édition fac-simile des intéressantes miniatures de l'hôpital de Dijon. C'est son dernier ouvrage, travail consciencieux comme tout ce qu'il faisait, et tout prêt à être publié.

214 — Manuscrit des fontaines, conservé à la bibliothèque de Rouen et reproduit par T. de Jolimont. Cinquante planches.

215 — Croisade monumentale en Normandie, au XIIe siècle, par l'abbé Cochet. Rouen, 1843, in-8 br.

216 — Rénovation du style gothique, par E. de la Quérière. Rouen, 1847, in-8 br.

217 — Recherches historiques sur les enseignes des maisons particulières, par E. de la Quérière. Rouen, 1852, in-8, fig., br.

218 — Essai sur les girouettes, épis, crêtes et au-

tres décorations, par E. de la Quérière. Rouen, 1846, in-8, fig., br.

219 — Notice sur le tombeau des Enervés de Jumièges, par E.-Hyacinthe Langlois. Rouen, 1825, in-8, fig., br.

220 — Recherches sur le cuir doré, anciennement appelé or basané, par E. de la Quérière. Rouen, 1830, in-8, fig., br.

221 — Lettres à M. C.-N. Amanton, sur deux manuscrits précieux du temps de Charlemagne, par Gabriel Peignot. In-8 br. — Tiré à cent exemplaires.

222 — Recherches sur la guillotine, par Louis du Bois. Paris, 1843, in-8 br.

223 — Notice historique sur l'Académie des Palinods, par A.-G. Ballin. Rouen, 1834, in-8 br. — Tiré à cent exemplaires et orné de six planches, dont trois gravées par E.-H. Langlois.

224 — Coup-d'œil sur les Ménestrels en France et en Angleterre, par Ed. Frère. Rouen, 1846, in-8 br.

225 — Contes populaires, préjugés, patois, proverbes, noms de lieux de l'arrondissement de Bayeux, recueillis et publiés par Frédéric Pluguet. Rouen, 1834, in-8, fig., br.

226 — Polyanthea archéologique ou Curiosités, raretés, bizarreries et singularités de l'histoire, par T. de Jolimont. Moulins, 1843-1844. — Monologie du mois d'avril : Poissons d'avril, quarante-huit exemplaires.—Histoire des œufs: œuf de Pâques, etc., soixante-quinze exemplai-

res.—De l'usage de saluer ceux qui éternuent, quatre-vingts exemplaires. — Cette intéressante publication n'a pas été continuée ; c'est tout ce qui a paru.

227 — Notice historique sur les Jubilés, par T. de Jolimont. — Opuscule intéressant qui a été publié dans une revue et qui mériterait un tirage à part.

228 — Recherches historiques sur la philotésie ou Usage de boire à la santé, par Gabriel Peignot. Dijon, 1836, in-8 br. — Tiré à cent cinquante exemplaires.

229 — Nouvelles recherches sur le dicton populaire, Faire ripaille, par Gabriel Peignot. Dijon, 1836, in-8 br.—Tiré à deux cents exemplaires.

230 — Histoire des révolutions de la barbe des Français, par C. Leber. Paris, 1826, in-16 br. — Tiré à petit nombre.

231 — Discours sur les déguisements monstrueux dans le cours du moyen âge et sur les fêtes des Fous, par E. Hyacinthe Langlois. Rouen, 1833, in-8 br.

232 — Mémoire sur la culture de la musique dans la ville de Caen et dans l'ancienne Normandie, par J. Spencer Smith. Caen, 1827, in-8 br. — Tiré à trois cents exemplaires.

233 — Observations sur la réduction des communes et des églises rurales, par E. de la Quérière. Rouen, 1837, in-8 br.

234 — De l'imprimerie et de la librairie à Rouen, dans les XV^e et XVI siècles, et de Martin Morin,

célèbre imprimeur rouennais, par Ed. Frère. Rouen, 1843, pet. in-4 br. — Tiré à cent cinquante exemplaires.

335 De l'état réel de la presse et des pamphlets, depuis François I^{er} jusqu'à Louis XV, par C. Leber. Paris, 1834, in-8 br.

236 — Poésies de Firmin Didot, suivies d'observations sur Robert et Henri Estienne. Paris, 1834, in-8, pap. vél., br.

237 — Recherches sur l'établissement et l'exercice de l'imprimerie à Troyes, par Corrard de Breban. Troyes, 1839, in-8 br. — Tiré à cent vingt-cinq exemplaires.

238 — Notice des ouvrages de bibliologie, d'histoire, de philologie, tant imprimés que manuscrits, de G. P. (Peignot). Paris, Crapelet, 1830, in-8 br. — Tiré à petit nombre.

239 — Journal du voyage de Michel Montaigne, avec des notes de Querlon. Paris, 1774, 2 vol. in-12, v. m.

240 — Voyage de Provence, par l'abbé Papon. Paris, 1787, 2 tom. en 1 vol., in-12, dem.-rel.

241 — Tous les articles omis et plusieurs lots de bons ouvrages.

ORIGINAL EN COULEUR
NF Z 43-120-8

www.ingramcontent.com/pod-product-compliance
Lightning Source LLC
Chambersburg PA
CBHW030123230526
45469CB00005B/1766